U0044238

L'imaginaire d'après nature

心靈之眼

決定性瞬間──布列松談攝影

亨利·卡提耶-布列松

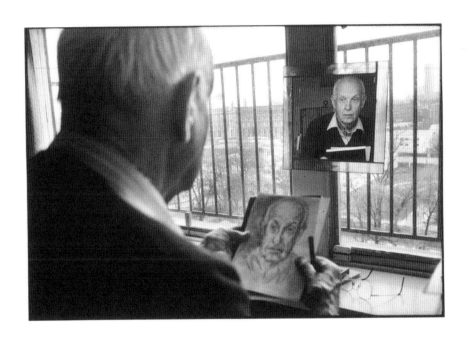

亨利・卡提耶-布列松（布列松之妻瑪汀妮・法蘭克攝於巴黎），1992年

Photograph © Martine Franck / Magnum Photos

Dans un monde qui s'
écroule sous le poids de
la rentabilité, envahi par
les sirènes ravageuses de
la Techno-science, la
voracité du pouvoir
par la mondialisation —
nouvel esclavage — au delà
de tout cela, l'Amitié, l'Amour
existent.
Henri Cartier-Bresson
15.5.98

在這個被利字壓垮的世間，被高科技聲聲催討、糟蹋的世間，全球化——這個新的奴隸制度——帶來的權力飢渴正在蹂躪；在這些之外，友誼還存在，愛存在。

亨利・卡提耶-布列松

1998年5月15日

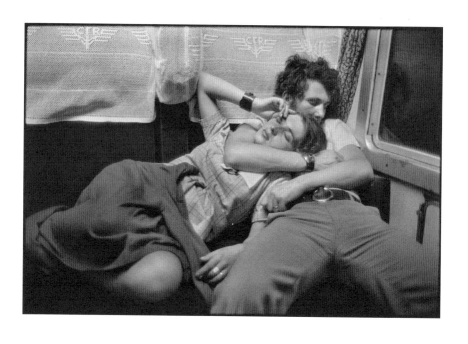

羅馬尼亞，1975年

CONTENTS

最輕便的行囊

傑哈・馬賽[1]

————

　　亨利・卡提耶-布列松不管到哪裡，總是一身簡便輕裝。

　　這麼說並不是在指涉大名鼎鼎的萊卡相機——那台攜帶方便的神奇機具，讓他能在人群裡化身為隱形的一員，並遠遠逃開學習透視法而弄得師老兵疲的學院，在安德烈・畢耶荷・德・蒙地亞格[2]陪同下，一路穿梭在歐洲的大街小巷；之後，在亞洲的路途上邂逅迎面襲來的種種事件，街頭的場景在他眼前一一展開，彷彿整個世界都成了他的露天工作室。

　　當然，布列松之前的印象派，早已在落日時分被夕照染成一片玫瑰紅的河邊、原野上架好畫架，但他們的

8

世界永遠都像是星期天，而攝影，卻可展現平日工作生活的真實景況。此外，布列松儘管對繪畫懷抱熱情，但人們可能無法想像他守著畫架，耗費數個小時坐在風景前，並且忍受好奇的人們在其身後指指點點，擺出一個攝影師眼中太過陳腔濫調的姿勢。對一個動如脫兔的佛教徒而言，這姿態太過嚴肅，繪畫材料也太嫌笨重。

最輕的行囊，這是無從學起的古老課題，然一旦人們理解了，就會伴隨我們行遍天涯；就是它，讓亨利·卡提耶-布列松能夠化於無形，抹去自己，只為能更完美地採擷瞬間，為快照賦予意義；得以窺見阿爾貝托·賈克梅第[3]邁著與自己雕塑品相同的步伐行走，或身著襯衫的福克納[4]正駕馭著想像世界；瞥見雲煙裡的印度，或開屏的孔雀現出命運之形……這是古代巨匠的教導，讓他得以把黃金分割納進暗房內，並在不知不覺中闡明了德拉克洛瓦[5]所謂的「素描機器」，能夠同時矯正眼睛的錯誤以及教學上的缺陷：「銀版照相不只是再現而已，它是物體的鏡子；一些在寫生時幾乎總被忽略的細節，實際上卻深具特色，得以引領藝術家對布局結構產生通盤的瞭解：陰影和光線在銀版上再現原本的精確層次，或堅

實，或柔和，如果沒有這些細膩的差異，作品將毫無立體感。」

亨利‧卡提耶-布列松近幾年回到繪畫，也就是，打破鏡子，親自用眼睛看，意即接受世界的錯誤，以及我們的不完美。

與其繼續時而衝鋒陷陣地攝影，不如思索表象的紊亂，這又是，對性格叛逆的布列松來說，重獲自由的一種方式。

亨利‧卡提耶-布列松的風格在他的書寫中一覽無遺：見證、圖說或題詞，無一不講究簡潔，拜他幾無失誤的遣詞用字成就一段即興（舉例來說，關於巴哈無伴奏大提琴組曲天外飛來這樣一個句子：「這是用來跳舞的音樂，在臨死之前」）。相同的品味，同樣分享於強調決定性瞬間的攝影，即便潤飾或修改多少有損這門手藝。

多虧泰希亞德[6]，這位《決定性瞬間》[7]的傳奇編輯向亨利‧卡提耶-布列松展示了書本的藝術，布列松才得以展露他額外的天份——他撰寫的前言，登即成為攝影師的重要經典，現在我們不妨用較不一板一眼的方式來讀它：這篇文章，本身就是一篇充滿詩意的作品。同樣

地，在他談及尚・雷諾[8]時，我們也該一讀再讀他活力十足的反應，含蓄而精確的回憶充滿了幽默與情感；還有像是對古巴不帶偏見的觀察，卡斯楚[9]當政的初期，他比任何人，甚至許多被派駐在當地的作家，都看得更清楚。

亨利・卡提耶-布列松用黑墨水書寫，無疑是因為黑墨水無法稀釋。而現在有了傳真機，對寫作而言就像是萊卡之於攝影。布列松並不排斥使用某些機械，前提是它們都一樣輕巧而且快捷，也就是說，有助他捕捉當下。

瞄準又是另一門功夫。光有眼睛不夠，有時還必須屏氣凝神。而我們都知道，布列松不僅幾何構圖不循常規，也是獵景高手。

I

———

談攝影與繪畫

寫實的幻景

———

　　攝影從發明之初到現在都沒改變過，改變的只是技術層面，這部分對我來說，並不構成重要問題。

　　攝影這項活動看似簡單，卻可以用種種不同的、曖昧的方式操作，對拍照的人來說最大的公因數就是相機。這部記錄器所產出的影像，也逃不出這個鋪張浪費世界的經濟運作框限，逃不出日益加劇的衝突，逃不出毫無節制的生態後果。

　　攝影，要屏氣凝神，把一切感官集中在稍縱即逝的現實前，若能成功掌握這瞬間的畫面，無論身心都會深感愉悅。

　　攝影，意味著頭腦、眼睛與心靈都落在同一瞄準線上。

在我看來，攝影是一種領悟的方式，這種領悟與其他視覺表達方式並不截然二分。攝影也是一種大聲疾呼、追求解放的方法，目的並不在於證明，亦非肯定它獨有的原創性。攝影，是一種生活方式。

我對經過加工或刻意營造場面的照片不感興趣。然而我若對這類照片有價值判斷，也只出於心理學或者社會學的層次。有些人習慣在拍照前安排好一切，有些人則喜歡四處尋找畫面，並將之捕捉下來。對我來說，相機就是我的素描本，一個讓直覺與自發性作用的工具，更是瞬間的掌控者，它用視覺的方式發問，又同時做出決定。為了給世界賦予意義，就必須先體驗到自己是置身在透過觀景窗所裁切出來的那個世界裡，這樣的態度需要專注力、心靈的鍛鍊、敏感度，以及幾何感。唯有通過極度簡約的手法，才能獲得最洗練的表達。攝影時，永遠要對拍攝對象與自己抱持最高敬意。

無政府主義是一種道德。

佛教既不是宗教，也不是哲學，而是為了臻至和諧境界的一種調伏心靈的方式，以及透過慈悲，將此和諧贈予其他人。

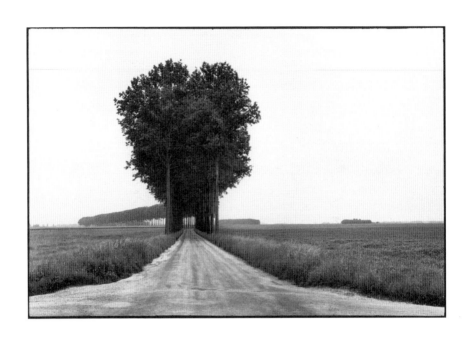

法國布里[10]，1968年6月

Ma passion n'a jamais été pour
la photographie "en elle même",
mais pour la possibilité, en s'
oubliant soi-même, d'enregistrer
dans une fraction de seconde
l'émotion procurée par le sujet
et la beauté de la forme,
c'est a dire une géométrie
éveillée par ce qui est offert. —

 Le tir photographique est
un de mes carnets de croquis.

 8.2.94

我的熱情，從來就不在「攝影這件事本身」，而是為了一種可能性，在忘卻自我的那幾分之一秒裡，因為記錄下某種主題以及形式之美所激盪出的情感，那是一種被眼前送上的東西所喚醒的幾何。

　　擊發快門，是我諸多素描本裡的一種。

<div style="text-align:right">1994年2月8日</div>

決定性瞬間

———

「在這世上，凡任何事都存在決定性的一刻。」

—— 赫茲樞機主教[11]

我對繪畫一直深感興趣。孩童時期每週四跟週日可以畫畫，其他日子我就夢想著畫畫。跟許多小孩一樣，我有一台盒式布朗尼相機，我只會偶爾使用它，為了在相簿裡填滿假期的回憶。要等到許久之後，我才開始更懂得怎麼透過相機來觀看，我的小世界因而變大許多，假期照片也跟著結束了。

此外還有電影，像是白珍珠[12]擔綱演出的《紐約悲劇》[13]、葛里菲斯[14]的經典作品《凋謝的花朵》[15]、史特羅海姆[16]

的早期電影《貪婪》[17]、艾森斯坦[18]的《波坦金戰艦》[19]，以及德萊葉[20]的《聖女貞德殉難記》[21]等等，都讓我學習到如何觀看。之後，我認識了一些擁有阿特傑[22]照片的攝影家，那些影像都讓我印象深刻。我因而買了一個腳架、一塊黑色罩布、一台上蠟胡桃木的9×12大相機，上面配備了一個鏡頭蓋作為快門之用，這個特殊裝備只允許我去迎擊那些不動的事物。其他的主題就顯得太過複雜，或者對我而言太過「業餘」。當時我自以為這樣就是獻身給「藝術」了。我自己在顯影盆裡沖洗底片跟印樣，這樣的活兒讓我樂在其中。我幾乎沒多想有些相紙可能反差強烈，而另一些相紙的階調則比較柔和，我那時根本不在意這些；反倒是沒能成功顯影時，鐵定會讓我勃然大怒。

1931年，22歲這年，我起身前往非洲。我在象牙海岸買了一台相機，但一直要到將近一年後回到法國時，才發現裡頭嚴重發霉，所有的照片都疊上一層蕨類般的圖樣。那時我病得不輕，必須靜養休息；一筆小月俸讓我的生活還過得去，攝影純粹作為一己之樂。我發現了萊卡，它變成我眼睛的延伸，從此便不曾離開我身邊。我

會走上一整天路，神經緊繃，隨時捕捉街角發生的景物，活像在搜索現行犯。我尤其渴望抓住一個影像，在這唯一的影像裡呈現出某個迸現場景的全部精華。從事新聞報導攝影，意謂著用一連串的照片來述說一個故事，這種想法我以前從來沒有過，後來看到同行一些朋友的作品以及攝影刊物，爾後輪到我為這些雜誌社工作，我才漸漸學會怎麼做報導攝影。

我經常東奔西跑，儘管我對旅行不在行。我喜歡慢慢來，在動身前往下一個國家之前好好準備遷徙工作。一旦到了一個地方，我幾乎每次都想就這麼定居下來，過一種更好的當地生活。我沒辦法環遊世界。

1947年，我跟另外五名獨立攝影師創辦了我們的公司：「馬格蘭攝影通訊社」[23]，透過法國乃至於外國的期刊雜誌，把我們拍下的新聞報導攝影作品傳播開來。我始終還是攝影愛好者，可已經不再是單純的玩家了。

新聞報導攝影

新聞報導攝影涵蓋了什麼？有時候光是一張照片，已

經擁有足夠的形式精準性與豐富性，內容也能充分獲得共鳴，可以完全自足；但這樣的情況並不多見。可以發出火花的主題元素經常都是分散的，我們並沒有權利把它們硬湊在一塊，如果這麼做的話就是舞弊。報導的用處就在於此：在同一個版面裡匯集各張照片，將種種互補性元素整合起來。

　　報導是頭腦、眼睛、內心的連續運作，為了表述一個問題，設定一起事件，賦予某些印象。當人們跟著一個發展中的事件團團轉時，總是相當有趣。人們試圖從中找到解決之道。這有時只需花費幾秒鐘時間，有時卻要耗上幾個小時或好些個日子；沒有標準的解決方案，也沒有所謂的秘訣，得像打網球一樣隨時準備好。現實賦予我們如此之多，逼使人們非得斷然割捨、簡化，但是否大家都割捨地恰如其份呢？人們在工作的同時，意識到自己的所作所為是必要的。有時候，我們認為自己拍了一張最有力量的照片，可是即使如此，還是會繼續拍下去，只因無法明確預知事件究竟會如何發展。然而要避免快速而機械的掃射似拍攝，才不至於負載太多無用的塗寫把記憶塞滿，妨礙了整體格局的清晰度。

記憶非常重要。每張照片的記憶都與事件踩著同樣的步伐奔馳；攝影時我們必須確定已經表述一切，沒有闕漏，否則就會為時已晚，因為人們無法逆轉事件或重新來過。

對我們來說，總是有兩種選擇，因此也可能造成兩種可能的悔恨：一是透過觀景窗對照現實世界的時候，另一則是當影像一旦沖放定型，被迫要放棄一些雖然精準、卻不那麼有力的影像。當一切顯得太遲時，我們便清楚知道自己哪裡不足。經常，在攝影時，稍微猶豫，或身體感知一時沒接上事件，就會讓你有一種漏掉整體中某個局部的感受；尤其且更常發生的是，眼睛漫不經心，目光迷離渙散，這就足以毀掉一切。

對我們每一個人都一樣，隨著我們的視線拋出，空間開始逐漸擴展直至無限；當下的空間有時強烈打動我們，有時令人無感，隨後很快便在記憶裡封存起來，開始質變。在所有表述的方式當中，唯有攝影能將一個確切的瞬間凝凍住。我們把玩那些會消失的東西，而當它們消逝之後，就再也不可能使之重新復活。人們再碰觸不到他的對象，頂多只能從採擷的影像中挑選一些作

為新聞報導之用。作家在字句成形前仍有時間在紙上斟酌，也可以將不同的元素連結在一起。在停滯期的時候，腦袋會空白一片。對我們來說，那些消失的，就是永遠消失了，而這也是攝影師這份工作的焦慮與主要原創性的來源。我們沒辦法在回到飯店之後重作我們的報導。我們的任務包括了在我們的素描本──相機的幫助下觀察現實，將之記錄下來，不藉由取景方式誤導，或利用暗房裡的小撇步。這些把戲在明眼人面前無所遁形。

在一則報導攝影中，每個干擾都得記上一筆，那就像當裁判的人最後自己入了戲。因此必須像狼一樣悄聲接近對象，即使它是一個靜物。收起貓般利爪，但要帶著如鷹似的銳利目光。不可推擠；因為人們不會在釣魚之前把水攪亂。當然，不能仰賴鎂光燈，即便連光線也要尊重，甚至在沒有光線時亦然。不然的話攝影師就會變成了讓人無法忍受的冒犯者。這份職業相當程度立足在與人群建立關係之上，一句話就可能毀掉一切，辛苦建立的通道全被關上。這裡必須再強調的是，並沒有一個系統可供規範，除了一件事：讓人們忘記有一台總是

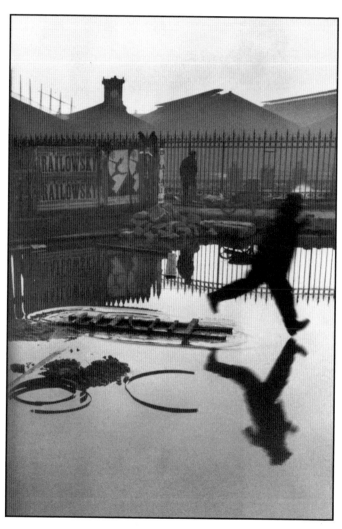

巴黎聖拉薩車站[24]後方，1932年

在飢渴窺視的相機。不同的國家或地區，面對攝影這件事的反應往往大不相同，在東方各地，一個缺乏耐心或單單只是急躁的攝影師，看上去就是個蠢蛋，這是無藥可救的。如果不是分秒必爭，又有人發現你帶著一台相機，這時最好先放下拍照這件事，親切地讓小孩們在你腳邊嬉戲。

主題

主題的存在怎能視而不見？它就是無法被忽視。因為在世界上所發生的一切，乃至於最私人的領域都充滿主題，我們才得以清楚面對所有事情，並誠實地面對我們感受到的。總之，根據你感知到的內容，來選定自己的位置。

主題並不在於蒐集事件，因為事件本身所能提供的趣味並不算多。重要的是從中選擇，在深厚的現實中，掌握出真正的事實。

從攝影來看，最微小的東西也可能成為偉大的主題，與人類有關的枝微末節也可以成為樂章的主旋律。我們

觀看，並且以一種見證的方式來展示周遭世界，事件則會透過本身的功用，激發出形式的有機律動。

至於如何自我表述，可以有一千零一種方式來精煉出吸引我們的東西，其清新鮮明的感覺難以用言語表達，所以我們就別說了吧……

有那麼一塊領域，已經被繪畫放棄不再鑽研，有些人說是因為攝影的發明所導致；無論如何，攝影的確在圖像形式上佔了一席之地。但人們不能把畫家放棄他們創作中的一大主題：肖像，歸咎於攝影的發明。

騎裝外套、高筒軍帽、馬匹，即使是最學院派的畫家，如今也對這些東西敬而遠之，梅索尼耶[25]護腿套上的一堆扣子，已經讓他們喘不過氣來。我們這些攝影家，或許跟某樣東西周旋的時間遠不如畫家持久，因此並不感到困擾吧？甚至我們還樂在其中，因為透過照相機，我們接受了生活所有的真實面向。人們期望能在自己的肖像中永存不朽，並把他們的良好形象流傳給後代子孫；如是的願望經常混雜著某種對於魔法的憂慮，我們才有機可乘。

肖像讓人感動的其中一項特質，是尋回了人們彼此的

28

相似性，透過環境洩露的點點滴滴顯示出他們之間的連續性，不然，也不會在一本家庭相簿裡，把叔叔和他的孫子認成是同一個人。但如果攝影家從外在到內在都達到了反映世間的境界，那是因為人們，借用戲劇用語，「進入了情境」。攝影師必須尊重現場氣氛，整合種種透露地域特徵的環境性，特別要避免人為加工，這會扼殺人性的真實面，同時要讓人忘卻相機的存在以及操控相機的那個人。一個複雜的機械裝置與聚光燈，在我看來，都會妨礙小鳥自由飛出。有什麼東西會比臉上的表情更稍縱即逝呢？往往，在第一次看到一張臉時，那印象都是比較準確的，如果這個印象會隨著我們接觸到更多人而變得益發興味盎然，我們也可能因為對人們的認識逐漸加深，而變得很難去表達他們深刻的性情。我覺得身為肖像攝影師是危險的，你只能照著顧客的要求行事，因為他們當中只有少數例外，其餘的人都希望自己看來更帥更美，如此一來所謂的真實將蕩然無存。當顧客對於相機的客觀性抱持戰戰兢兢的心情，同時間攝影師卻在尋找一種心理的敏銳性；這兩種反應交鋒時，就會在同一個攝影師的肖像照之間顯露出某種親族關係，

因為這種人與人之間的關連，與攝影師自身的心理結構脫離不了關係。和諧的獲至，是透過每張臉的不對稱所尋求的平衡，自然也避免了過份的甜美或怪誕。

跟肖像的人為性相比，我毋寧更喜歡那些在證照攝影館的玻璃櫥窗裡、一張接著一張彼此緊挨的大頭照。這些臉孔總是可以讓人提問，並在其中發掘出一種紀錄性，儘管當中找不到人們所期待擁有的詩意。

構圖

為了讓主題能夠展現它的獨特性，就必須嚴謹地考量形式。相機必須視對象來決定如何在空間裡擺設，從這裡展開構圖這個重大領域。攝影對我而言是從現實當中確認出一種表層的律動、線條的律動，以及價值的律動；眼睛勾勒出主題，相機不過是完成工作：在底片上印出眼睛所做的決定。看待一張照片，就像看待一幅畫，須在一瞬間看到整體；構圖在這邊同步完成，是視覺元素的有機協調。構圖不能毫無根據，必須出於必要性，且形式不可與內容分割。在攝影這個領域，存在一

種新的造形方式：即線條在剎那間的作用；我們在移動中捕捉畫面，出於對生命的一種預感，攝影，必須在動態中抓到那個具有渲染力的平衡點。

我們的眼睛必須要不斷地測量、評估。因為膝蓋輕微的彎曲，我們就會改變視角；透過頭部毫釐之差的簡單移動，我們就能造成線條的疊合，但類似情形的發生完全視反應的速度而定，也會幸運地讓我們避免像是在嘗試「創作藝術」。我們幾乎是在按下快門、相機離主題對象或多或少有點遠的同一瞬間完成構圖；我們描繪細節，我們服從，甚至臣服其下。有時候不盡滿意，我們便會動也不動，等待什麼事情發生；有時整個畫面都鬆散了，拍不到好照片幾已成為定局，突然有個人從眼前經過，我們透過觀景窗跟隨他的路徑，我們等待、再等待⋯⋯然後按下快門，至此才帶著背包裡好像裝了一些東西的感覺離開。接下來，我們可以消遣性地在照片上以平均比例的方式勾勒線條或其他形狀，而我們會發現在快門擊發的這一刻，我們已經本能地將確切的幾何區域給固定下來，若沒有這些，照片將缺乏個性，沒有生命力。構圖必須是我們關切的課題之一，但在拍照的當

下它純粹出乎直覺，因為我們面臨的是一切都處於變動關係下稍縱即逝的瞬間。為了能取得黃金比例構圖，攝影師只能仰賴他眼中的羅盤。所有幾何學的分析、化約的基本構圖，只在照片拍完、沖洗、放相後才變得言之成理，而這些也只能用來作為事後反思的材料。我希望永遠不會有這麼一天，看到生意人販售已經刻好構圖線的毛玻璃。選擇相機的片幅尺寸，在傳達主題時扮演了相當重要的角色，正方形的片幅基於它四邊的相似性，會產生靜態的結構傾向；此外，正方形的繪畫並不多見。一張好照片儘管只些微裁切，最後也會將比例性毀掉；另一方面，一張在拍攝之際就構圖薄弱的照片，也很難在暗房裡補救，將底片放大裁截的後果，就是讓視界的完整性蕩然無存。我們經常聽到人們談論「觀看的視角」，但唯一存在的視角就是構圖幾何學中的視角。這是唯一具備價值的視角，絕非某人撲倒在地所取得的視野或是其他誇張效果。

技術

　　化學以及光學的嶄新發現，大大開拓了我們行動的領域。我們必須妥善將之運用到我們的技術上，以求能臻至完美。但有一群拜物主義者卻反客為主，把重心放在技術上面。技術被創造、被調整應該只為了實現人的觀點，它之所以重要是在於我們必須掌握嫻熟，才能還原我們所看到的一切。只有最終結果算數，那就是照片存留下來的心證，若非如此，人們也不會對失敗照片沒完沒了地描繪，而這些訴說終究只存在攝影師的眼中。

　　新聞報導攝影這一行存在的時間不過三十來年，之所以能夠盡善盡美得歸功於輕便小巧的相機、明亮的鏡頭以及顆粒細緻、記錄速度快的底片等，這些都是為了電影需求所發展出來的技術。

　　相機對我們而言是一項工具，而不是一個可愛的機械玩具。只要能夠讓人舒服輕鬆地操作，達到我們想做的事就已經足夠。相機的持握、光圈、快門等等都必須變成反射動作，就像人們開車換檔變速一樣，所有的操作，即使是最複雜的部份，都不值得大驚小怪。這些操

作步驟都以軍事的精確性記載在製造商提供的使用手冊裡，連同相機和皮革包包。

超越這個階段是起碼的，至少在談話之間。沖洗漂亮照片也必須超越這個階段。

在放大的過程中，必須尊重當初取景的價值，或是在相紙上重建、修正當初按下快門時心中所期待的價值。也必須重建眼睛持續在影與光之間遊走所建立的平衡，而這也是攝影創作的最後階段非得在暗房裡頭完成的緣故。

某些人對於攝影技巧的看法，亦即毫無節制地去追求影像清晰度的偏好，總是逗得我很樂；這是一種對於精雕細琢的熱情，還是他們希望藉由逼真的錯覺好能更緊抓住現實一些？不管怎樣，這些人都遠離了真正問題的核心，如同另一世代的人嘗試用藝術的朦朧感來包裝自己的軼聞故事。

顧客

照相機幫助人們取得某種視覺的編年史。我們這群人

跟其他攝影記者，都在為這個運轉快速、俗務纏身、意見傾向分歧、亟需影像作伴的世界提供資訊。攝影語言是思想的捷徑，並且擁有極大的權力，但我們對所見的事物做出了判斷，意味著這是一個重大的責任。在群眾與我們之間，印刷是傳播我們思想的方式，我們是提供第一手材料給圖刊雜誌的工匠。

當我初次把照片賣出時（對象是法國雜誌《看見》[26]），真的感受良多，由此開始了我與出版物長期結盟的關係。正是這些出版物，幫你把想要說的東西發聲；但有時候也是它們，不幸地將之曲解。雜誌把攝影師想要展現的東西傳播出去，但也因此，偶爾攝影師會冒上被雜誌的品味與需求馴化的危險。

在報導中，照片下的說明應作為影像的文字脈絡，或用來理解無法透過相機獲得的訊息。但是在編輯室裡，也可能出現一些印刷上的錯誤，而且往往不是單純的錯排，讀者通常會很自然地把帳算在你頭上，類似的事情總會發生⋯⋯

照片傳到總編輯跟美編手上，編輯必須在數十張與報導相關的照片中做出選擇（這有點像是他剪下一段文章

來當引言）。報導跟短篇小說一樣，都有固定的形式，而編輯的這個選擇將會以題材的趣味性、或根據紙張吃緊程度而鋪展成兩頁、三頁或四頁。

當我們正在從事報導時，沒有辦法想及未來可能的版面安排；編輯的偉大藝術在於：知道如何從成堆的照片當中選取最能夠搭配整頁或對開版面的影像，知道怎麼適時地插入這個小文件，在報導中發揮連接詞的功用。編輯經常為了保留對他而言最重要的部份而裁切照片，因為對他來說版面的整體性才是首要考慮之點。也就是這樣，攝影師構思出來的畫面經常遭到破壞……但總的來說，我們還是必須對編輯表達感謝之意，尤其是當他們把資料框圈起來，放到適當位置時；讓每一頁都有其架構跟韻律，清楚地表達了我們構想的故事。

最終，對攝影師來說最擔心的是，翻閱雜誌時，竟然發現他的報導存而未用……

我自己才剛在攝影的某個面向拓展了一點，但其實攝影早存在許多不同的層面，從廣告攝影集到皮夾裡放到發黃的感人影像。在此，我並不想定義攝影的一般性內涵。

一張照片我對來說，是通過幾分之一秒的瞬間，一方

面認識到事件的意義，同時認識到這個事件透過視線所傳遞出在形式上的嚴謹組織方式。

因為活著，我們不斷發掘自己，同時也發掘外在世界。這個世界形塑我們，但我們也可以駕馭它。內在與外在世界必須建立起一個平衡，在持續的對話之下，兩個世界會合而為一，這一世界才是我們該與之溝通的。

但這樣的關注僅適用於影像的內容，對我來說，內容無法與形式區隔。透過形式，我想說的是有著嚴謹造形結構的那種，光是透過這樣的形式，我們的想法與情感都會變得具體而富感染力。在攝影上面，這種視覺結構只能是造形律動讓情感自發湧現的結果。

1952年

攝影與色彩

後記

色彩，在攝影上，是根據基本稜鏡而來，而目前沒有其他可能性，因為我們尚未找到能夠分析、重組如此複雜色彩的化學反應（以粉彩為例，綠色的階調包含了三百七十五種變化！）。

對我來說，色彩是一種賦予資訊的重要方式，但在複製階段卻相當受限，只能以化學方法，而不像在繪畫上有超越式的、直觀的方式。相對於擁有最繁複階調的黑色，色彩只提供了零碎的階調。

1985年12月2日

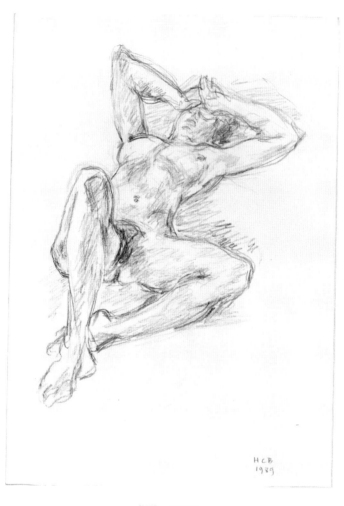

裸體，1989年

攝影與素描

比較

———

攝影對我來說，是一種由無止境的視覺吸引力所觸動的自發性衝動，它既捕捉了瞬間，也留下永恆。

素描，則是透過線條的遊走，將我們意識到的這個瞬間轉化成畫面。

因此，攝影是立即的行動；素描則是默想的結果。

1992年4月27日

Le débat sur le grade
et la place que l'on
devrait conférer a la
photographie parmi
les arts plastiques ne
m'a jamais préoccupé
car ce problème de
hiérarchie m'a toujours
semblé d'essence
purement academique.

27.11.85

關於攝影在造形藝術中應該擁有什麼位階、占據什麼位置的辯證，從來都不在我關心範圍裡，因為這個階級性的問題，在我看來純粹是學院性的。

1985年11月27日

II

見證偉大的歷史

歐洲人

——

　　有一天，我遇到一個蘇格蘭人說：「有人說您去過很多國家，那怎麼都沒有半張蘇格蘭的照片呢？」我很難說服他這並非因為我有所歧視，刻意去忽略他的國家；相反的，就算不回溯到蘇格蘭女王瑪麗一世[27]那時候，法國跟蘇格蘭之間也是關係相當密切……

　　很明顯的，攝影師的身上有著漫遊者[28]的一面，如果上天賜予了他一顆有條理的腦袋，他或許能列舉出一張自己的計畫與年表，而我們的蘇格蘭人又會這樣問：「但你所列舉的這些到底是什麼意思？」

　　托爾斯泰[29]在他的小說《戰爭與和平》[30]中說：「我知道自己花很長時間仔細地觀察我手錶的指針、蒸汽閥

47

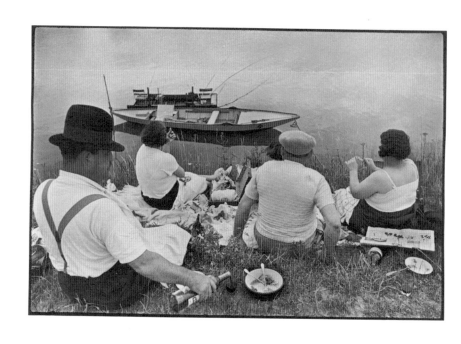

馬恩河[31]畔，1938年

門、火車車輪，也包括橡木的細芽，都不過是一種徒然，我並不會發現鐘響、火車行走或者春風輕拂的原因。

「為了能夠理解這些事，我必須徹底改變自己的觀點，學習運動定律，蒸汽、鐘以及風的動力學。這正是歷史應盡的任務，而它也已經做了嘗試。」（《戰爭與和平》第三冊，第一章）

攝影家所能展現的不過就是時鐘的指針，但他選擇了屬於自己的瞬間。「我曾在此，這就是我在生命的這一刻所看到的樣貌。」照片中的人，像這張裡面的歐洲人，在你第一眼端詳時會覺得跟霍屯督人[32]、或跟中國農民沒有兩樣。但如果你在我們的領土上一平方公里又一平方公里地比對，卻很可能在這裡發現因不同歷史與地理起源而造成的巨大差異。人們對於快樂與幸福的渴求，或其凶殘野蠻，都可以透過無限多的細節展現出來。他們身上的新奇性會撞擊你，他們身上熟悉的親切感、給你似曾相似的印象一樣會撞擊你。我們以為憑印象就可以辨識出它們，就如同第一次來到博物館，但卻事先看過了館藏的複製畫像。可是當親自面對這些畫作時，卻會感受到一股驚奇的震撼，一種面對面推敲琢磨

的喜悅感。

就攝影而言，創作是短到只有一瞬之間、一次噴流或一個迅速回擊的事，是把相機放在與眼睛齊平的瞄準線上，在有限的框架裡頭去爭搶那些會讓你感到驚訝的畫面，要在空中不耍花巧地牢牢抓住，不讓它有任何逃脫的機會。繪畫是「做成的」，拍照則是「抓取的」。

這一眨眼的時間，因其印象的新鮮感而有價值，但是否會因此排除了有深度的經驗？當人在同一個地方待上太久，是否還能找到這樣的新鮮感？不管是路過，還是落腳在一個地方，為了能呈現該地的風土或情勢，都必須在那裡建立緊密的工作關係，並且受到當地社群的支持。生活需要花時間，種子成芽是緩慢的，因此一個瞬間可能是相識良久而得的果實，也可能是一次驚喜的收穫。

從前，人們把各地宏偉的建築物照片或者不同種族的圖像拿來當世界地理的插圖；如今又再加入攝影師呈現的種種人類活動，甚至動搖了原本的世界觀。

當朝井裡丟擲一顆石頭，你不會知道哪個聲響是它的回音；當一張照片開始廣為流傳時，它就離你越來越遠。透過攝影來瞭解世界，可以有幸運的結局，也可能

是一場災難，全取決於所呈示的微小事實是否孤立、抽離於它身處的時間、空間與人性脈絡。

就跟人們一樣，每個國家的年齡不盡相同、命運也不同，成熟的程度也隨著地域而有所差異。就像有時候，儘管經過劇烈的轉變，人們還是可以重新找到一些原本以為早已消逝的痕跡，這時的感覺就像是認出了一個年輕少女，透過的卻是一幅她死去許久的祖母肖像。

觀光客經常會拿自己的祖國作比較而迷思，他們汲取的參考往往是極為個人的想法或回憶。「我們哪有辦法作波斯人啊？」

在邊境，往往讓人強烈感受到國與國之間的落差，但有時候你跟鄰人相處許久，也體察不到這點。

我想說的，當然不是西裝已經征服全世界，或是全球各地物品都被標準化的問題，我想講的是關於人，他的喜悅，他的受苦，他的掙扎。

描寫這些人的方法有上千種，但對我來說永遠不可能會是：「書中人物純屬虛構」或「如有雷同，純屬巧合」。

1955年

從一個中國到另一個中國

————

在1948年的12月初，我從緬甸仰光搭上往中國的飛機。我在毛澤東的軍隊攻佔首都十二天前抵達北京，又跳上幾乎是螺旋攀升的最後一班飛機離開，因為共產黨這個時候已經開始包圍機場。

在上海降落後，我想辦法穿越被人民解放軍控制的區域。所有地方都被封鎖，但我終於靠著英國的通信艦「紫晶號」[33]來到香港，向當時駐港的中華人民共和國代表、後來的外交部長黃華[34]洽詢可以前往北京的通行證。他非常有禮地回答我說，他既不是旅行社的經辦人員，也不是領事人員等等，所以最多只能幫我寫封檯面下的信，好讓事情可以容易些。

為了穿越防線，我選擇從位於北方山東半島上的青島市行進。有人告訴我不少傳教士曾輕鬆取道該地，跟信徒們會合。何不以他們為榜樣，把行李放在單輪板車上推著走呢？

　　當我一切就緒，準備離開的時候，卻遇上兩個美國人，一個記者一個商人，他們也想走一樣的路線，不同的是，他們駕駛吉普車。離開國民黨的軍隊勢力範圍後，我們三人就一道展開冒險。嚴冬的風雪使我們無從辨認道路跟農田。經過一段時間，在這「無人之境」[35]，我們隱隱約約看到有人的身影出現在原野上墳墓林立的小丘間。我走在吉普車前面，揮動一根別著白色手帕的木棍，還有我的法國護照——在這令人生懼的白色孤寂中，我們都覺得它會是最好的護身符。

　　經過漫長的十二公里，我們終於抵達一個駐紮人民解放軍小分隊的村子。這個分隊的年輕政協委員是當中唯一會講英文的人——他有表兄弟在舊金山、倫敦、香港等地。他認為我們的遠征相當輕率而不智，決定向上級請示。等待回覆期間，他們把我們安置在一個農場，我們就睡在炕上，有機會觀察到村民與「Pai Loo」[36]（六路

軍）的生活。五個星期過去後，他們叫我們返回原先出發的地方。如果說我對這次魯莽的行動添加了一些細節敘述，那是因為很明顯的我無法透過攝影來報導，而這則故事可以補足我的日記。

我在完全混亂的狀況下又回到上海，然後為了跟隨一群要赴杭州寺廟參拜祈福的和尚而再度離開。在那裡，我聽說戰事已經迅速延燒到揚子江。

我加緊腳步趕到南京，國民黨的首都。當時軍隊的狀況已經是人人自顧不暇，經常可以看到一家大小帶著大包小包，擠著坐上黃包車爭相逃命的景象。人們彷彿已經預見共產黨會打過揚子江來。

《生活》[37]雜誌得知我曾搭乘英國通信艦「紫晶號」到香港，而該船現在停泊在揚子江上，遂發電報給我，叫我向他們詢問能否登上艦橋拍攝共產黨軍隊過江的情形。結果，我拿這個想法向法國駐蔣介石政府的武官紀亞瑪上校[38]（後來成了法國駐毛澤東政府的大使）請教，他告訴我：「我不能給你什麼建議，但你最好不要在場。」我聽話照辦，因為共產黨很快就把這艘船擊沉了。

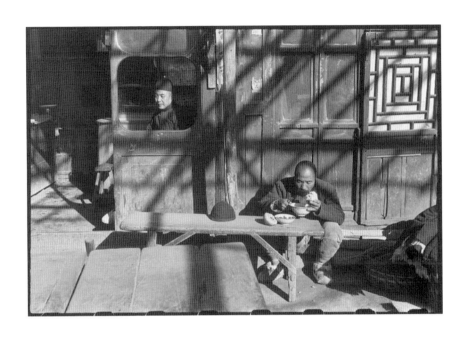

國民黨最後的日子，北京，1949年

我之所以能夠持續拍照，是因為共產黨准許外國人從事他們的工作。我目睹到的南京民眾，尤其令人玩味，無論是小攤販或商人，渾身都散發出純樸、傳統的氣息，他們對於這支由刻苦的北方農民所組成，裝備簡陋，甚至還說著不同方言的軍隊打赤腳來到，既感到驚訝又心懷些許不安。農民兵的口中唱著他們的三大紀律[39]：一、「不拿群眾一針一線」；二、「大家都是一家人」；三、「借東西要還」。對此，旁觀的民眾報以喝采之餘，卻還是有一點擔憂。因為在中國，士兵總被認為是魚肉鄉民的強盜，也因此從軍往往會遭人鄙視。

後來，邊境遭到封鎖，但他們派了一艘船載運那些想要離開中國的外國人。在我離去之前，他們檢查了我在這段期間拍的照片，沒有一張引起重大異議。於是，我在1949年9月底從上海搭乘駛往香港的船，在那邊結束長達十個月的首次中國之旅，以及關於它的影像日記。

1954年

我獲得中國的文化協會邀請，為慶祝建政十周年再度造訪中國，花了幾個月的時間跑遍大江南北。那時是所謂的「大躍進」時期，毛澤東提出「超英趕美」的口號。在那時候，人們已經可以預見後來的文化大革命。

　　1949年解放軍進入南京時，我正在城裡。當時我感覺，那些人身上還懷抱一種理想，那種理想來自「長征」所造就的宏偉史詩遺緒。今天，在天安門，中國軍隊無恥地從學生的血泊裡，試圖挽救已然僵化的政權。

<div align="right">1989年</div>

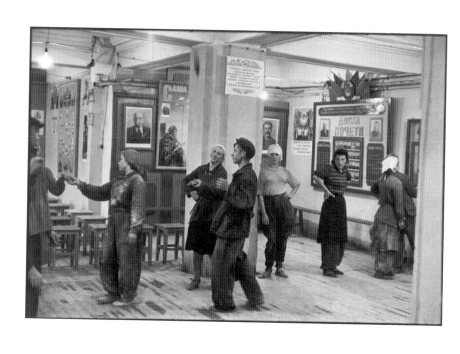

大都會酒店員工餐廳，莫斯科，1954年

莫斯科

———

「我們剛收到您夫人跟您的護照。」

「那我們什麼時候可以啟程？」

「隨時都可以，一切看您們的意思。」

這個消息來得實在太過突然，太讓人意外，以至於我們很難不稍稍感到震驚。我們並沒有真正準備好要出發。我們早在八個月前就提出護照申請，等待期間，我們甚至已經斷了這趟旅行的念頭。其實在兩個月前，我已經得知，為了這次申請所先行寄出的一本《決定性瞬間》作品集，已經受到莫斯科當局的友善歡迎。

在巴黎，大使館的人告訴我們如果要順利在護照上蓋章，我的負片必須在蘇聯境內沖放。因此，趕在最後一

刻我去買了一批慣用的特別底片。剩下的錢只剛好夠付我們的車票和一紙信用狀。

1954年7月8日我們坐上往布拉格的快車。我太太跟我都不喜歡搭飛機旅行。飛機速度太快，也看不到沿途景致的變化。這次是繼1930年後我再度來到捷克斯洛伐克。我們在布拉格度過一晚，隔天再搭乘布拉格往莫斯科的快車。對我們而言，臥舖車廂裡的一切都是那麼新奇，從擺在通道一頭的俄羅斯茶炊，到天鵝絨壓花窗簾，相當的蘇聯式風尚。火車穿越了捷克斯洛伐克境內，次日我們便抵達了裘普[40]這個位於蘇聯邊界的車站。

我們這趟旅行的第二段路程總共持續了兩天半，其中在蘇聯的車程大約花了二十四小時。當我們在莫斯科火車站下車後，覺得自己有點像是進城來的農夫，不管什麼都想看，什麼都想認識。我從未來過這個國家，所以只想立刻投入工作，但我不知道是否可以像在其他地方一樣自由拍攝。在巴黎的時候就有人告訴我，必須取得特別的拍攝許可，因此我相當擔心為了徵得同意，勢必得費盡唇舌解釋，甚至會對我的報導帶來負面影響。

但在莫斯科，我得知外國人可以自由拍攝，除了一些

軍事設施、鐵路樞紐、城市全景以及人民紀念碑，必須取得主管機關同意。

我被問及想看什麼，我解釋說我對人特別有興趣，不管是在街上、商店裡、工作中或是正從事他們的休閒活動，所有可見的生活層面；只要我可以像狼一樣無聲地接近他們，在不打擾他們的情況下拍攝。

我們在這個共識上設定了一項計畫。我慣有的職業拍攝手法在蘇聯並不時興，更何況我太太跟我都不懂俄文。他們於是派了一個翻譯給我們。他每天早上來我倆下榻的飯店，接送我們到我們選定的地方。如果遇到需要許可的情況，他就從旁協助完成所有程序，這對我們來說助益良多。街上的人發現有個明顯是外國人的人在近距離瞄準他們，不時感到驚嚇。他們大聲質問我在幹嘛。因為聽不懂他們說些什麼，我總會脫口而出我僅知的（或少數僅知的）一句俄文：「Tovaritch Perevotchik Suida」（翻譯同志在這）。接著我會向他們致意並且繼續工作，讓我的翻譯跟過路人解釋，他們就不再理會我。透過這種方式，我得以在彷彿我不在場的情況下，大量地拍攝正在生活、行動的人們。前往莫斯科之前，

我已經看過不少關於蘇聯的照片；然而許多新奇的發現構成了我對此地的第一印象。我覺得，從我的觀點來看，這題材仍舊很少人碰觸。於是我嘗試以莫斯科名眾作為取鏡對象，拍下他們的日常生活以及人際互動最直接的影像。我知道我的影像也是片段而非全面性的，但它們對我來說，代表了直觀的發現。

返回巴黎的途中，我不斷玩味著人們向我們提出的問題。有些問題就像是後視鏡一樣，讓我們可以看見我們與剛離開的那個國家之間的距離與差異。往往，我沒法給出答案：有些人會問「那麼，那邊如何呢？」之後，根本不讓我開口說話，就自顧自地提出他們的看法。另外一些人在說完「哇，您是從那邊回來的！」之後，就陷入一陣謹慎尷尬的沉默，就像在家族聚餐時聊到一個棘手的話題。

1955年

P.S.

　我不是經濟學家，不是拍攝紀念碑的攝影師，也不那麼像記者。我所特意尋求的，是對生活投以足夠的關注。

　距第一次旅行十九年後，我又想去蘇聯看看。跟過去相比較，找出今昔差別，並嘗試把握不變的線索，沒有什麼比這種做法更能彰顯一個國家的變化了。

　照相機這個工具不擅長回答事物為何是這般，但它倒是會使人開始詫異到事物為何是這般，而在最佳的情況下，透過獨特而直觀性的方式，它既提出問題又給予答案。藉由相機，我才能自主地漫遊，追逐「客觀的偶然」。

1973年

古巴

——

　　《生活》雜誌沒辦法派美國攝影師過去，而剛好我的法國護照能夠通行，於是，就跟我的第一次中國之旅一樣，我到了古巴。

　　早在1934年，我就認識這位古巴偉大的詩人——尼古拉斯·紀廉[41]。當我得知他正好負責古巴文化事務時，就向他告知了我的造訪。他馬上表示歡迎，於是，我把證件放在桌上，告訴他我的報導將會出現在《生活》雜誌上。他回答我：「很好，但你需要什麼幫忙呢？」我說：「最好是不要派任何代表陪同，但能住在老英格蘭飯店[42]，卡羅素[43]曾經住過的那間，雖然可能有點破舊……等等。」——「沒問題，還有什麼其他的？」

——「我希望你能派一個翻譯給我。」——「可你不是會講西班牙文？！」——「是沒錯，可只有這樣我才會知道腳下踩的是哪塊土地！」

接下來，就是我應《生活》雜誌的要求，回去之後用英文寫的一篇短文。

我是一個視覺性的人，我觀察、觀察、再觀察，透過雙眼我才能理解事物。事實上，我必須把古巴——這個我已三十年未曾拜訪過的國家——放在我內心的觀景窗上，也就是說，要校正視差以取得確切的看法。如果太過仰賴古巴報紙的報導，就可能獲得錯誤的印象。我懂西班牙文，也能講，雖然偶爾會攙雜一些義大利文的字彙跟一些墨西哥語的粗口。

這份的報紙充斥著宣傳跟咒罵，所有訊息都很生硬地以馬克思主義的意識形態語言寫就。牆上張貼的標語不可能讓你視而不見。當中有一部份還頗有藝術感，但即使是這些，也都是在吹噓社會或政治思想，或是以產品製作流程圖來代替在我們國家慣見的消費產品廣告。其中一張甚為風行的海報吶喊著：「認真看書學習，國家才會贏！」

但在我看來，雖然很明顯地這裡的人並不像標語所講的那樣有自信，不過他們知道自己正身處在一個變幻莫測、局勢複雜的核心。他們為國家進入工業化階段而奮鬥，卻對未來深感不安。他們活在馬克思主義嚴格的教條底下，卻對共產黨的組織以及平常不斷強調的各種陳腔濫調深感厭煩。

古巴是一座迷航的歡樂之島，但始終是一個拉丁國家，熱帶國家，內心帶著非洲的韻律感。這裡的人民自在輕鬆、無拘無束，富有幽默感、親和力與同情心，但他們也見多識廣、相當機靈，沒有人能夠輕易使他們成為狂熱的共產主義份子。

如果古巴讓西方世界感到驚訝，她同樣也讓島上的共產主義外國人感到驚訝。我聽到我的擦鞋匠對他的同伴說：「社會主義？當然，我願意跟蘇聯人一起上月球！」他的同伴則回答說：「我看不出這東西對我在這裡有啥好處！」在古巴每個角落，我都會聽到這類想法。

言論自由，在古巴還沒有人有辦法扼殺。有一天當我跟一名政府高官同坐，由於我們的對話開始有點冷場，

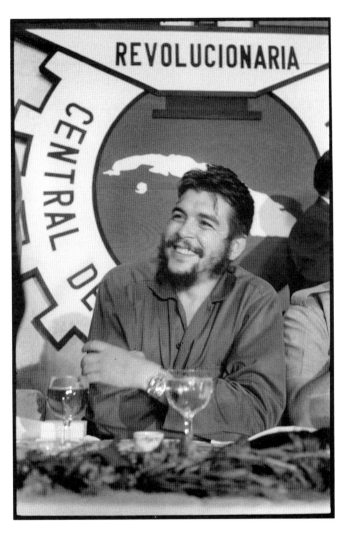

切・格瓦拉，古巴，1963年

他隨口問我是否聽過反對政府的最新笑話。這名官員隨即自顧自地開始說了起來：「一名軍方的高階指揮官獲得前往美國考察的許可，他卻在那裡定居下來。於是菲德爾[44]就說：『看，又一個叛徒！』最後他回到古巴，親自向菲德爾報告。菲德爾對他說：『我們所有人都以為你叛變了。』這名指揮官辯解道：『這些美國人真是太落後了！』說得同時他還捧著自己的肚子：『他們還照我們好些年前的方式在吃東西。』」

某個星期天，我去拜訪一名神父，他也是相當傑出的詩人。當我讀著他新近出版的詩作時，卻被一群臨時前來拜訪他的電影協會成員給嚇了一跳，在這個隸屬於馬克思思想的國家中，一名神父理應受到被當街批鬥的對待才是。同樣的訝異也發生在我閱讀《世界報》[45]時，裡頭竟然有宗教新聞。

在哈瓦那海灘的另一邊，我跟一位優異的古巴詩人朋友去參加約魯巴人[46]的巫毒慶典儀式。樹上釘著政府單位頒發的許可證，還貼上官方郵票。在惡魔從幕篷裡走出來，手拿樹枝鞭打，準備開始跳通靈之舞的前一刻，我詢問是否可以拍照，他們禮貌地回答我：「星期一到

星期六，我們是忠誠的馬列主義者，但星期天歸我們管！」我放回相機。

古巴人蓋了很多房子，但不是那些單調沉悶、只強調實用的嚴肅共產國家房子。這裡的房子有光線，色彩繽紛，富有格調，還充滿想像力，帶有法蘭克·洛伊·萊特[47]、柯比意[48]跟路易·康[49]的影子。

政府當局似乎也明白，共產主義裡頭有些太過絕對的教條並不合乎古巴人的性情，舉例來說，沒有人想要廢除賭博，這項古巴人的熱愛，他們只是將它轉化為革命的工具。他們把彩券的價格調降，而政府理所當然把最大的一塊留給自己。

同樣地，儘管政府一再強調要廢除賣淫，在這個被北美及其他國家視為歡樂之島的地方，根本沒有可能完全杜絕。那些女孩只是不在街上明目張膽地拉客，轉為更低調隱密的做法罷了。他們確實成功地說服其中一些人重新學習一技之長，並且協助這些女孩子進入一家——我記不起正確的稱呼，是某個位於卡馬圭[50]，像是「女工之家」的機構。我沒有辦法拍攝這些女孩，因為其中一些將要結婚，如果照片曝光的話，無疑會讓她們未來的

丈夫感到難堪。

我承認，我是一個法國人，我欣賞女人。我很清楚古巴女人的妖嬈曲線，但是與珍・曼絲菲[51]是完全不同類型。

有一天晚上，我跟一個朋友走在飯店的廊道上，一個年輕迷人的女子突然打開房門，露出她的臉以及其絲毫不輸給碧姬・芭杜[52]的身材。我大為驚豔，問朋友說：「這是誰？」他冷冷地回答我：「她在工業部工作。」我滿臉通紅，他又加了一句：「每天晚上，她都在讀關於工業計劃的俄文書。」

有一件事情讓我深思：步槍。古巴民兵隨身攜帶武器，就像觀光客攜帶照相機。因此，我也時時提防。當我必須繞過一匹馬時，我會走在牠前面；至於遇到槍口時，最好是走在後頭。

一個真正讓我感到困擾的地方——革命保衛委員會。不可否認的，他們在進行社會工作，甚至做了許多好事，像是發送衣服、疫苗，打擊青少年犯罪等。但這個委員會對每棟建築物裡每一個家庭發生什麼事都清清楚楚。他們不但可以侵犯個人隱私，甚至還可能上演獵殺

女巫的情節。

　我持續要求，希望能與菲德爾見上一面——這裡沒人叫他卡斯楚，只叫菲德爾。所有人都想幫我忙，但這不容易。因為他仍然過著從前在游擊隊的生活，隱匿在深山裡。

　在等待這次會面的同時，我仍繼續我的行程，並且拍到菲德爾的左右手、指揮官切·格瓦拉[53]的肖像照，在一路跟隨他進到甘蔗田裡後。切·格瓦拉是一個遠比他工業部長的頭銜還要優秀的人。他粗暴，而且務實。他的雙眼炯炯有神，讓人神魂顛倒，魅惑人，令人陶醉。他深具說服力，是真正的偉大革命家，但並非一名烈士。人們會覺得，就算古巴的革命沒能成功，切也會在其他地方出現，而且十分活躍。

　終於，我見到了菲德爾。一輛凱迪拉克來接我，車裡堆滿了武器，我的膝蓋幾乎就快碰著我的下巴。他在查理·卓別林戲院的後台接見我，因為他即將在那裡發表一場演說。這個人既是一位救世主，也是一名潛在的烈士。跟切相反，我認為他寧可死去，也不希望看到革命化為泡影。毋庸置疑，他也是一個受人尊敬的首腦。

他的朋友彼此笑鬧，直到他進來的那一刻。氣氛登時丕變，你清楚看到：領導者在此。

或許可以這麼說，在他的鬍子裡收容了那些一無所有的貧困者。關於馬克思主義，他說得挺大聲，不過是在頭腦中，不是在他的鬍子裡，或在他的聲音裡。他擁有一顆米諾牛怪[54]的頭和一位救世主的信念。在他身上存在著一個強大磁場，從某種意義來說，他是一股自然力量。他帶領人們跳起一場盛大而醉人的舞蹈……身為一個來自法國的小小觀察者，我發現，經過三小時的演說之後，現場的女人仍舊震慄不已，陷入狂喜狀態。但我必須說，在這三小時裡，所有的男人都睡著了。

1963年

III

談攝影家與友人

Si, en faisant un portrai
on espère saisir le silence
intérieur d'une victime
consentante, il est très
difficile de lui introduire
entre la chemise et la
peau un appareil photo-
graphique.
Quant au portrait au
crayon, c'est au dessina-
teur d'avoir un silence
intérieur. —

18.1.1996

當拍攝一幅肖像時，你總希望能夠掌握住該名默許的受害者內在的寧靜，這毋寧相當困難，尤其是要在襯衫跟皮膚之間硬插進一台照相機的情況下。

　　至於鉛筆描繪的肖像，則取決於作畫的人是否內心平靜。

<div align="right">1996年1月18日</div>

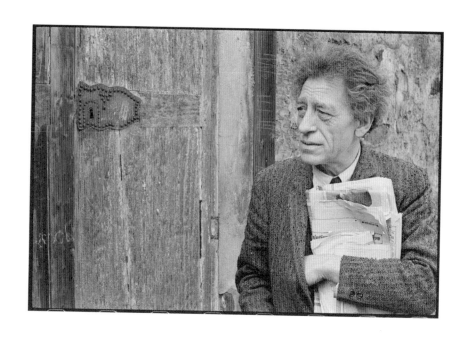

阿爾貝托・賈克梅第，1961年

給阿爾貝托・賈克梅第[55]

―――

這張彷彿鑿刻出來的臉龐，表情變化不大，像是面具一般讓人驚奇，甚至無法確定他是否在聽你講話――但聽聽他的回答！不管是面對什麼主題，他的回答總是那樣的精準、深入而見解獨到。

賈克梅第是我認識的所有人當中，最有智慧而頭腦清晰的一位。他對自己誠實，對自己的工作極其嚴厲，總是發憤迎擊那些一般人認為最困難的事情。在巴黎，他下午三點起床，去街角的咖啡館，開始工作，在蒙帕納斯閒逛，一直到天剛亮時才上床睡覺。安妮特[56]是他妻子。

賈克梅第的指甲永遠是黑的，他卻並非落拓不羈，更

沒有絲毫矯揉造作。他幾乎不跟其他雕塑家討論雕塑，除了一位童年好友皮耶・丘斯[57]，是一名銀行家兼雕塑家；以及狄耶戈[58]，他的弟弟。對我來說，得知賈克梅第跟我一樣鍾愛三位藝術家：塞尚[59]、揚・范・艾克[60]跟烏切羅[61]，是多麼讓人喜悅的事。他對我說過關於攝影的精確意見，應該具備的態度，還包括對彩色攝影的看法。

在談到塞尚以及另外兩位畫家時，他的口氣滿是激賞：「這些人是怪物」。他的臉孔就像一尊雕像，但並非由他所作，除了那些深凹的皺紋。他的步伐非常獨特，其中一腳的後腳跟總是踩得很前面，或許曾經遭遇某種意外，我不知道。但他思想的步伐還更讓人好奇，他的回答總是遠遠超過了你所說的：他畫出一條線，就增添並開啟了另一個程式。最不因循傳統又最誠實，這是一個多麼生氣勃勃的靈魂啊！

在瑞士格里松斯州[62]的史東帕[63]鎮上，距離義大利邊境只有三、五公里遠的地方，賈克梅第高齡已九十歲的老母親就住在這裡。她是一個充滿活力與智慧的母親，當她認為兒子的繪畫作品已經剛剛好的時候，便會打斷他的創作。他父親的工作室是由一座古老的穀倉改造而

成，夏天他在那工作，到了冬天就躲在飯廳裡閉門不出。賈克梅第或是弟弟狄耶戈，每天都會從巴黎打電話回家給母親。狄耶戈有一種罕見的簡樸，個性極度克制。阿爾貝托十分欣賞弟弟在雕塑創作上的天份，他製作的家具極其精美，還幫忙鑄造阿爾貝托的雕塑作品。好幾次阿爾貝托跟我說：「真正的雕塑家不是我，是狄耶戈。」

鎮上的旅社是他父親出生的地方，這棟房子是他的表姊所擁有，雜貨店則是另一位表姊開的。他向這位表姊買蘋果，為了回去作畫，付錢時，她跟他說：「哈，蘋果的價錢得看你的畫賣多少錢！」阿爾貝托告訴我他深感苦惱，他同時做太多事：又是蘋果，又是風景，又是肖像，他應該專注在兩個主題就好。這種節制的意識十分令人讚嘆，正好可以拿來衡量品味。

他展覽的開幕式永遠是藝壇大事，卻造成他無比焦慮。他說：「我必須在哪一天把所有的東西拿出來、展示給大家看，告訴他們我正在幹什麼」；依舊是誠實到底。即使如此，他的創作始終帶給人一種深繫美感的印象。

在阿爾貝托身上，智性是為感性服務的工具。在一些

領域，他的感性會以奇特的形式表現出來。舉例來說，他對人們隨意表露的感情始終保持警覺。但總之，這跟「女王的讀者」[64]無關，也跟阿爾貝托拿著他的咖啡牛奶到床上喝的諸多故事無關。就這樣，他是我朋友。

恩斯特 · 哈斯[65]

——

　　對我而言，恩斯特就是感性的化身，他有一種難以抗拒的魅力與風趣，對於世界的色彩、自它起源以降的分門別類都了然於胸，而他也透過高彩度的攝影作品，極為生動地傳達了不同的文化。

　　他像彗星一樣迅速消逝，只留下長長的尾巴讓世人能夠理解其靈巧之處。

　　如果他有機會讀到這篇文字，我一定可以聽到他放聲大笑，並且嘲弄我。

1986年9月15日

侯寐歐・馬丁內茲 [66]

——

　　我謙卑地以為，侯寐歐・馬丁內茲就像是神父，為數頗眾的攝影師都會向他告解並乞求赦免。

　　他自身最大的罪在於，對一生奉獻的攝影，他從未要求過任何形式的補償。

　　他對我們每一個人，都比我們自己所知道的還多。

<div align="right">1983年</div>

侯貝・杜瓦諾[67]

——

　　我們的友誼消逝在時間的午夜深處。我們再聽不到他那充滿同情心的笑聲，他那些散發幽默和深度的敏銳辯才。從來不曾重複，每一次都是驚喜。但他深邃的良善，對於世間生命以及樸素生活的愛，都將永存在他的作品中。

<div align="right">1994年</div>

莎拉・莫恩[68]

———

《問號？》[69]，這是莎拉・莫恩為這部一點也不傳統的紀錄片所下的標題，我無時無刻不想著逃離這部片子，而她只好一次又一次地把我逮回來……好幾次在影片中我自問：「這是在幹嘛呢？」最終還是沒有得到答案。攝影就像許多事情，瞬間就是它的提問，同時也是答案。攝影帶給我的熱情，它引領我的地方，是動作與心靈的疊合。那裡沒有二元性，也沒有規則。

莎拉・莫恩沒有任何預想的念頭，白皙、透亮地帶著她那台小型業餘錄影機來找我，她現身在我這條惡狗前面，讓我體驗惡魔受洗一般的掙扎。她讓我隨意地說出我想說的，不管我的結巴。她平衡地編織出我專注

的三項活動：素描、攝影，以及紀錄片，但是只從一個視角。莎拉‧莫恩並沒把更多重心放在我明顯並不陌生的攝影上面。這種聲名對我而言負擔沉重：我拒絕當一名先驅者，我一輩子都想盡辦法變得低調，以便更清楚觀察。

　　隔離，攝影也以此為題材，而這個世間所謂的專家竟將這種隔離放進貧民區裡面，讓我深感厭惡。攝影家、藝術家、雕塑家……或者你有形式藝術的觀念，或者你有概念性的想法，有些人喜歡某一種玩意勝過另一種，這不是我關注的。我關注的，是活在生命當中。捕捉當下，在它最飽滿的片刻。我對純思考不感興趣。攝影是個體力活兒，你得變換位置、不斷移動……身體跟精神必須合而為一。小小題外話：對一個不問世事的中產階級年輕人，在被俘的三年間，儘管令他不快，但做一些耗費體力的工作對他會有幫助──鋪設鐵軌枕木，在墓園、鑽頭工廠工作，刷洗巨大銅鍋裡的殘肴，收割牧草。這些工作只讓人有一個念頭：逃跑。莎拉‧莫恩很瞭解這一點。她的電影我看了好幾次，但或許是她的手法極為細膩，我一直沒發覺原來片中講的是我。真是幸運！

Each time André Kertész's
shutter clicks I feel his heart
beating; in the twinkle
of his eye I see Pythagore's
sparkle.
All this in an admirable
continuity of curiosity.
Henri Cartier-Bresson
3.1984

安德烈 · 科爾提茲[70]

——

　　每次安德烈 · 科爾提茲按下快門，我都感受到他的心跳；在他眼神的閃動裡我看到畢達哥拉斯[71]的火花。

　　這一切都來自於他可敬而永無止境的好奇心。

亨利 · 卡提耶-布列松

1984年3月

尚・雷諾[72]

1936年，我像一個業務員帶著自己的型錄，向他秀出一套花了好大力氣才洗出的四十來張照片，並詢問他是否需要一名助理。那時我才剛被路易斯・布紐爾[73]婉拒，我從超現實主義時代就已經跟他熟識了。

尚僱用了我還有其他幾個人，來為他的電影《生活屬於我們》[74]進行拍攝工作。該片的故事像是一個雜亂無章而粗淺的漩渦，卻激發了人民陣線的熱情。他再度僱用我擔任《鄉間一日》[75]的第二助理。賈格・貝克[76]是第一助理，盧奇諾・維斯康堤[77]也在拍片現場觀摩。

在美國，「助理」是一個完全不同的工作，在法國則是未來變成電影導演的跳板。但尚很快就意識到（我也

一樣），我不可能成為電影導演。因為一個偉大的電影導演對待時間的方式就跟小說家沒兩樣，而報導攝影的專業毋寧更接近於紀錄片。

第二助理幾乎就像是負責所有打雜的女傭，所以我得去找會發出夜鶯鳴叫聲的音樂盒來搭配希薇雅·巴塔耶[78]受到誘惑的一場戲；而在《遊戲規則》[79]一片中必須在索隆尼[80]地區找到一座城堡，甚至還得教導達力歐[81]如何使用獵槍⋯⋯

但我的熱情其實是在發展對話方面：在相互激盪的過程中找到合適的台詞，這個過程有時在清晨，就在電影開拍前。尚像是一條大河，滿溢著生存的喜悅與精巧：他是粗獷的化身。「貝克跟卡提耶，你們說『the the』」，有天他這麼說，為了讓我們明白我們正遭受英語的影響，而同時他說話卻帶著巴黎郊區居民的腔調。人們感覺得到他對所有工作夥伴的真摯情感，無論是大牌明星或小牌演員他都一視同仁。他厭惡「演員訓練班」[82]的類型，這種費勁且學究的做法不是他喜愛的風格。相反地，他欣賞那些從歌舞秀場[83]出身的演員，因為他們只要一、兩個動作就能吸引住大眾的目光。

但尚並不是一個鬥士：當他像一隻大型動物被一群蚊子和蒼蠅騷擾時，只會暴躁地晃動身體。助理們要知道何時建議大家玩上一場球，去買一瓶薄酒萊[84]或者叫他的朋友，例如皮耶‧萊斯特辛格[85]來探班。尚也希望他的助理偶爾能夠在片中軋上一角，好讓我們知道在攝影機的另一邊是怎樣的感覺。因此，皮耶‧萊斯特辛格擔任起修道院院長，帶著一群修士去散步，喬治‧巴塔耶[86]跟我都是修士，我看見盪著鞦韆的希薇雅‧巴塔耶的褶邊內衣被風吹得沙沙作響，驚訝地張大了嘴。

在拍攝《鄉間一日》期間，我們陷入雨下不停的困境，只好來到尚在瑪洛特[87]的別墅裡暫時躲避。那兒有許多空的畫框，他父親的繪畫作品已經被用來贊助他這個兒子的電影創作。至於《遊戲規則》這部神奇的電影，似乎存在著某種戰爭前夕的預感，就像在這座城堡中發生的雙重不幸，同時也在尚的真實生活中上演，雖然非常隱密，但我們可以感覺到一些事情。他的剪接師瑪格麗特[88]，被我和貝克冠上「小獅子」稱號，一直是他多年的伴侶，但在這部電影裡他卻僱用了蒂朵[89]，接著便跟她結婚。戰前的大眾不接受喜劇與悲劇的重疊，導致這部

電影的票房慘遭滑鐵盧，而這也成了尚心中揮之不去的深沉苦痛。之後他前往義大利拍攝《托斯卡》[90]，並且僱用了卡爾‧科赫[91]擔任他的助手。

許久之後，我又看到了尚跟蒂朵出現在好萊塢，在那兒他們經常跟尚‧嘉賓[92]、聖艾修伯里[93]、作曲家漢斯‧艾斯勒[94]以及他父親從前的模特兒加布麗耶兒[95]往來。他計畫要跟珍妮‧摩露[96]在法國合作一部電影，但是製作人全都很膽怯，害怕他無法順利拍攝完成。於是楚浮[97]、希維特[98]跟羅塞里尼[99]三人向製作人擔保，如果尚發生不幸，他們會接手完成該片。

1975年的某一天，我收到他寄來一封充滿感情的信，信裡他寫道為什麼我應該放棄攝影。後來，在整理信件的時候，我把信封撕碎，只保留了信。沒想到隔天我便得知他的死訊，但他充滿色彩的歡笑、愛開玩笑的口吻以及宛如歌唱的聲音，始終縈繞在我耳邊。

我的朋友秦[100]

大衛・西蒙

———

　　秦，跟卡帕[101]一樣，都是巴黎蒙帕納斯人。他擁有西洋棋士的智慧，他數學教授般的氣質，將自己廣泛的好奇心與文化積累展現在眾多領域之上。

　　我們自1933年起結交。他準確無誤的批判精神很快成為身邊好友不可或缺的東西。攝影對他來說，就像他精細的智慧在棋盤上移動棋子。

　　但他唯一保留不動的棋子，就是他對精緻美食的愛好，他總是以溫和卻不容抗拒的口吻來選酒和點菜。他散發一股優雅：他打黑色絲綢領帶。

　　他的洞察力，他的敏銳跟細膩，經常讓他臉上的笑容

顯得哀傷，甚至有看破一切的味道，有人哄他時才會笑逐顏開。他給予別人、也要求別人濃濃的人情溫暖。他到處都有朋友；他生下來就是一位教父。

當我向他的朋友大衛·循柏亨[102]告知他的死訊時，在我們接下來的對話中，他跟我說：「您跟我，我們幾乎不認識，然而秦卻是我們共同的朋友。他是一個裝滿秘密的人，也忘記要讓它們彼此溝通。」

他只是接受他職業裡奴顏卑膝的一面，即便遇到極端違背人格的情況，他仍然展現出他的勇氣。

秦拿起相機的模樣，就像醫生從包包裡拿出聽診器診斷心臟的狀況：而他的心是脆弱的。

安德烈・布賀東，1961年

安德烈‧布賀東[103]，太陽王

I

我認識他大概是1928年或者1929年的事：那陣子我經常出席超現實主義者在白蘭琪廣場[104]的咖啡店內舉辦的聚會，可是因為太年輕也太害羞的緣故，我總是坐在角落，靜靜地不發一語。自從戰爭爆發之後，我待在亞洲跟其他國家，就很少再見到他。但後來我找到他的工作室，跟我先前的印象一樣，像一個舊貨舖，裡頭有許多奇妙的護身符。而他，就像是威嚴的太陽王，卻跟我一樣感到惶恐不安。接著是一場禮貌與讚美的猛攻，但你永遠不會知道，在無預警之下他會不會突然感到厭煩而

將你逐出圈子。儘管如此，這位紳士總是保有深邃的尊嚴與崇高的正直。他的妻子是個可愛的智利女人，適時從他眼前消失，而且有意地，我想。

就像是遵循一套禮儀似的，他從自家三樓走下來到街上買好吃的冰淇淋給跟我一道前來的妹妹。他穿著一件橙紅色的襯衫，當我說話時，他看著我，神情專注，卻從來不顯示他內心真正想法。隔天，我們來到「維納斯散步道」[105]，那邊有一群他的年輕信徒，就跟我年輕時一樣的場景，只不過現在這家咖啡館座落在巴黎中央市場。賣報的小販張開喉嚨大聲喊出頭條新聞的標題：「德博黑[106]頒布了布列塔尼[107]計畫！」這真是專為超現實主義量身訂製的一雙鞋！所有的人都笑了，他本人則一副無動於衷的樣子。我跟你們講這件久遠的往事，其實是關於布列塔尼地區農民的一項計畫，而他們對此並不感到開心。

奇特的是，他像獅子般濃密的頭髮，跟高傲的神態，絲毫都沒有柔弱的氣息，但他身上就是有些部份顯得有點女性化，或許是大屁股，這我得再確認看看。我記得有一次達利[108]就這樣在他的面前說：「我做了一個夢，

夢到我跟布賀東睡在一起。」威嚴的布賀東，不跟他計較：「我不會建議你做此嘗試，親愛的朋友。」

　　總之有關布賀東的軼事趣聞不計其數，但在軼聞之外，超現實主義才是我效忠的對象。畢竟，是超現實主義使我學到攝影鏡頭如何可以在無意識與偶然的瓦礫堆中進行搜索。

<div style="text-align:center">II</div>

　　聖西爾克拉波皮[109]，一個中世紀村莊，坐落在洛特河[110]上方一處峭壁。

　　一晚，布賀東穿過此地，前往村內的旅店點一份兩杯量的白酒。他濃密的頭髮往後梳，就像是古老時代的東方祭司；他頭抬得比高，睥睨那些開著寶獅404[111]跟雪鐵龍2CV[112]前來朝聖的觀光客，但遇到他認識的當地居民時卻會謙遜地點頭問好。

　　和我在一起的時候，他總是相當友善且抱持敬意，但我一拿出相機，他臉上隨即罩上緊繃的苦笑。總之，這成了我一次很好的訓練。我只拍了十幾張照片，回到

家後發現其中只有六張可用。但我知道,有更多無法拍下的照片就此停留在我的眼裡——他對著妻子和三名來訪的年輕超現實主義者閱讀雨果[113]、勒奇耶[114]跟波特萊爾[115]的神情,眼光有如暴風雨中的燈塔。房間裡充滿他們的呼吸,牆上掛著天真的畫作,還有亨利三世式樣的餐具櫥,蝴蝶展示盒,哥德式的窗戶。佈滿碎石的花園空無一物。布賀東有一項熱情寄託:在洛特河裡尋找瑪瑙,他告訴我,這是一種奧義的探求。我們去了兩次。即使已經離他二十公尺遠,儘管水聲淙淙,他還是聽見了我那台萊卡相機的快門聲,並且如同一位寬容的教授般用手指對我做了個信號,像是在說:「這回我就算了,別又來啦!」儘管同時間我的另一隻手還在腳邊的石頭中翻找。我們都知道哪裡可以找到次級的二手瑪瑙:在喝咖啡陽台上的灌木箱裡,當布賀東回去的時候,會把他豐收的成果一古腦倒在裡頭。

人們總是在固定的時間在村莊裡小餐館的棚架下用餐。布賀東相當堅持準時用餐,他精準地向前來用餐、與他致意的民眾一一回禮,卻以一個輕微不快的「用餐愉快」結束彼此的問候。他很難隱藏自己的不耐,尤其

當鄰桌傳來庸俗的對話時；他又再一次抨擊塞尚跟其他人（「你們這些欣賞塞尚的人！」同時伸出宗教裁判者的手指、穿過桌子朝我的鼻子指來），他的攻擊通常是基於道德原則。他厭惡義大利人（烏切羅除外）。那些攻擊都是根據人的道德態度。

布賀東是個正直的紳士，有禮到有些拘泥不自然的地步；他也是個極具權威的支配者，有些惡毒的人甚至會說他頤指氣使。或許他也是一個害羞靦腆的人？你永遠不會知道當他禮貌性地對你說完「您是這麼喜歡某某人吧……」之後，會不會突然求神降禍於你，或詛咒驅逐你，逼迫你陷入完全的自我懷疑中。

羅伯・卡帕[116]

——

卡帕為我穿上了偉大鬥牛士閃閃發亮的衣服，但他從未殺戮。

這個偉大的運動員，驍勇地在一團漩渦中為自己、也為他人奮戰。

命運注定他要在最榮耀的一刻被擊倒。

1996年1月18日

Georg ?

→ un Tourbillon
de generosité
infatigable

→ un crayon toujours
présent
épiant les sensa_
tions. -

→ une couleur
subtile

→ une amitie sans
faille

→ etc.... etc... etc...

Henri

3.10.96

葛奧格[117]？

———

— 一份永遠不疲憊的慷慨，如旋風橫掃

— 一支永不離身的鉛筆，剝除所有感官

— 一抹微妙的色彩

— 一段無暇的友誼

— 等等⋯⋯等等⋯⋯等等⋯⋯

亨利

1996年3月10日

Messieurs

J'ai bien reçu l'acte II scène II, que vous avez bien voulu m'adresser sur "l'Acte Photographique".

Profondément ému, je tiens à vous dire combien je suis sensible au dévouement que vous consacrez à l'acte de notre grand doigt masturba- teur d'obturateurs lié à l'agent perturbateur qu'est notre organe visuel (voir la diop- trique du "Discours de la Mé- thode" de Descartes).

Avec tous mes remercie- ments, avant de prendre mes jambes de reporter à mon cou, je vous prie d'accepter l'hommage d'un photographe repentant

Henri Cartier-Bresson

106

各位先生

　　我已收到你們好意寄來的《攝影行動》第二幕第二景。

　　深受感動之餘，我必須說，你們為了我們耗費的心血真令我有感，我們手淫用的粗大手指，磨蹭在開開關關的媒介上，對視覺器官進行騷擾行為（參閱笛卡爾[118]《方法論》[119]一書中的〈屈光學〉[120]）。

　　我在此深表感謝，在拔腿落跑前，懇求你們接受一個悔改攝影師的致意。

亨利・卡提耶-布列松

致 謝 與 相 關 著 作

致謝

————

作者在此向瑪莉-泰雷思·杜瑪致謝，她對筆者文章之熟悉程度勝過原作者；並向瑪汀妮·法蘭克[121]、傑哈·馬塞與布魯諾·羅依等人表達感激之情。筆者特別指出，本書[122]封面所複製的石版畫，靈感來自限量出版俱樂部限量出版，阿拉貢[123]所著的《巴黎的農夫》[124]一書（紐約，1994）。

法文版首刷限量

——

1996年11月19日完成印刷，喬治·蒙堤印製於干邑，原版之《寫實的幻景》限量九百本：前三十本標示序號，採用約翰諾純纖仿小牛皮紙，附瑪汀妮·法蘭克所攝之亨利·卡提耶-布列松簽名肖像，其餘八百七十本以象牙直紋紙印製。

原文出版於下列各冊

決定性瞬間（*L'instant décisif*）

　《攫取的影像》（*Images à la sauvette*），維芙出版（Verve），

　1952，封面：亨利・馬蒂斯（Henri Matisse）作

寫實的幻景（*L'imaginaire d'après nature*）

　岱爾彼爾出版（Delpire），1976

歐洲人（*Les Européens*）

　維芙出版，1955，封面：胡安・米羅（Joan Miro）

莫斯科（*Moscou*），1955

　岱爾彼爾出版「九系列」（collection Neuf），1955。亦見《關

　於蘇聯》（*À propos de l'URSS*），橡木出版（Chêne），1973

從一個中國到另一個中國（*D'une Chine à l'autre*）

岱爾彼爾出版，1954

古巴（*Cuba*）

《生活》（*Life*），1963

安德烈·布賀東，太陽王（*André Breton, Roi Soleil*）

海市蜃樓出版（Fata Morgana）「鏡宮系列」（Hôtel du grand miroir），1995

83頁之信函[125]乃作者接受《攝影筆記》[126]之邀，於1982年11月為該期刊在索邦大學[127]舉辦的攝影研討會所作之回覆手稿。本信函刊登於1982年12月17日《世界報》[128]。

註　釋

1　Gérard Macé，1946年生於巴黎，為法國當代詩人、散文家與翻譯家，其著作曾榮獲費米那等多個文學獎項。

2　André Pieyre de Mandiargues（1909年3月14日－1991年12月13日），法國超現實主義作家。

3　Alberto Giacometti（1901年10月10日－1966年1月11日），瑞士藝術家，尤以其雕塑作品最為世人所知。

4　William Faulkner（1897年9月25日－1962年7月6日），美國小説家、詩人和劇作家，美國文學史上最具影響力的作家之一，意識流文學的代表人物。

5　Eugène Delacroix（1798年4月26日－1863年8月13日），法國浪漫主義畫家。

6　Tériade（1889年5月2日－1983年10月23日），法國知名藝評家、出版人Stratis Eleftheriades的筆名。出生於希臘，1915年赴法國學習法律，後轉往藝術界發展，他也是布列松《決定性瞬間》一書的編輯。

7　*L'instant décisif*（*The Decisive Moment*），布列松於1952年出版的攝影著作，法文版書名為《*Images à la Sauvette*》，由編輯泰希亞德所取，意思為「攫取的影像」，出版後成為新聞和紀實攝影的聖經。

8　Jean Renoir（1894年9月15日－1979年2月12日），法國電影導演，法國電影自然主義的代表人物，其父為知名法國印象派畫家雷諾瓦（Pierre-Auguste Renoir）。

9　Fidel Alejandro Castro Ruz（1926年8月13日－），古巴共產黨、古巴共和國和古巴革命武裝力量的主要創立者和領導人。

10　Brie，位在法國東邊的一個地區，是知名布里奶酪的產地。

11　Cardinal de Retz（Jean François Paul de Gondi，1613年9月29日－1679年8月24日），法國紅衣主教。

12　Pearl White（1889年3月4日－1938年8月4日），美國舞台劇女演員、默片時期女演員。

13　*Les Mystères de New York*（*The Exploits of Elaine*，1914），由白珍珠擔綱主演的系列默片電影，描述一名捲入兇殺偵探案件女子Elaine的離奇冒險經歷。

14　D. W. Griffith（1875年1月22日－1948年7月23日），美國默片時期電影導演，有「美國電影之父」稱號，代表作有《一個國家的誕生》、《忍無可忍》等片。

15 *Le Lys brisé*（*Broken Blossoms*，1919），由美國電影導演葛里菲斯執導的影片，描述一名遭酗酒父親施暴的女子與一名中國青年相識相戀的愛情悲劇。

16 Erich von Stroheim（1885年9月22日－1957年5月12日），美國電影導演。

17 *Les Rapaces*（*Greed*，1924），被譽為是史上最偉大的電影之一，並影響日後社會寫實默片電影。

18 Sergei Eisenstein（1893年1月23日－1948年2月11日），蘇聯導演、電影理論家。世界電影的先驅，他也是電影學中蒙太奇理論的發明人之一，代表作有《波坦金戰艦》、《十月》等影片。

19 *Potemkine*（*Battleship Potemkin*，1925），由電影大師艾森斯坦執導的蘇聯黑白默片，片長75分鐘，本片是蒙太奇美學的代表作品，也是電影史上最偉大和最具影響力的電影之一。

20 Carl Theodor Dreyer（1889年2月3日－1968年3月20日），丹麥電影導演，被譽為史上最偉大導演之一。

21 *La Passion de Jeanne d'Arc*（*The Passion of Joan of Arc*，1928），法國默片電影，推出後就被視為史上最偉大電影之一，影響後代許多電影導演。

22 Eugène Atget（1857年2月12日－1927年8月4日），法國攝影家，城市漫遊者，紀實攝影的先驅，他以攝影記錄工業革命之後，逐漸消逝中的舊巴黎市區與街道景觀。

23 Magnum Photos，成立於1947年，由羅伯・卡帕、布列松、大衛・西蒙等攝影師所創辦，當時忠實記錄了二次世界大戰期間的新聞影像，也建立了紀實攝影的高標準，如今馬格蘭依舊是世界知名且具有影響力的攝影機構，旗下攝影師更是國際新聞攝影獎項的常客。

24 Saint-Lazare，位在巴黎第八區的車站，印象派畫家莫內曾以其為主題作畫。

25 Jean Louis Ernest Meissonier（1815年2月21日－1891年1月31日），法國古典主義畫家，以其所繪的拿破崙肖像聞名。

26 *VU*，發行於1928至1940年間的法國週報畫刊，《看見》以其具設計美感的雜誌版型，每期刊登的新聞報導攝影故事聞名，也因此成為當年新聞報導攝影曝光的一大平台。雜誌旗下稿件來源有布列松、安德烈・科爾提茲、曼・雷、布拉塞等知名影像工作者和藝術家。

27 Mary Stuart（1542年12月8日－1587年2月8日），為蘇格蘭國王詹姆士五世的女兒，

在出生後六天便繼承了蘇格蘭王位，成為蘇格蘭斯圖亞特王朝的第一位女王。她於1558年與弗朗索瓦二世成婚，隔年成為法蘭西王后。

28　flâneur，法文中有閒散、晃蕩、漫遊、任其漂泊之意。

29　Leo Tolstoy（1828年9月9日－1910年11月20日），俄國小說家、評論家、劇作家和哲學家，著有《戰爭與和平》、《安娜・卡列尼娜》等偉大文學著作。

30　*La Guerre et la Paix*（*War and Peace*），1865年至1869年出版的戰爭歷史小說，描述拿破崙征俄時期俄羅斯社會風貌的史詩巨作。

31　Marne，一條流經法國巴黎盆地東部的河流。

32　Hottentot，非洲南部的科伊桑人（Khoi-San）分支，為非洲的民族之一。霍屯督意為「笨嘴的人」，是荷蘭殖民者對當地土著居民的蔑稱。

33　HMS Amethyst（F116），英國皇家海軍派駐遠東的戰艦，也是1949年中國人民解放軍與英國皇家海軍於長江下游發生軍事火力衝突，且被共產黨擊中擱淺的戰艦，歷史上稱此事件為「紫晶號事件」或「揚子江事件」。

34　黃華（1913年1月25日－2010年11月24日），河北磁縣人，中國外交家，燕京大學畢業。1936年加入中國共產黨。曾是中共第十、十一、十二屆中央委員，第十三屆中央顧問委員會常委。曾任中華人民共和國外交部部長、國務院副總理、國務委員、全國人大常委會副委員長等職。

35　No-man's-land，又稱三不管地帶，指尚未被佔領的土地，或兩個交戰國家之間的主權不確定區域。

36　布列松在「Pai Loo」後方括弧解釋字意為共產黨「六路軍」，但當年由中國工農紅軍組成的其實是「八路軍」，「Pai Loo」讀起來也音似「八路」。也許布列松記憶有誤，此處仍保留作者寫法。

37　*Life*，1936年由《時代》雜誌創辦人亨利・魯斯成立的每週畫刊，在美國是家喻戶曉的刊物。《生活》的創刊宗旨是「看見生活、看見世界」，每週需刊登大量的圖片故事，因而成為新聞攝影記者作品曝光的一大重要媒介。旗下合作無數知名攝影師，刊登許多經典攝影作品，如二戰期間諾曼地登陸，戰地攝影師羅伯・卡帕的知名「失焦」照片。創辦至今，《生活》歷經數次停刊，目前轉為線上雜誌，並不定期發行特刊。

38　Colonel Jacques Guillermaz（1911年1月16日－1998年2月4日），法國陸軍軍官，1937年以外交官身份前往中國，後與文學家胡品清結縭，對中國貢獻良多。

39 實為中國人民解放軍「三大紀律八項注意」法規編成的革命歌曲。三大紀律包括：一切行動聽指揮；不拿群眾一針一線；一切繳獲要歸公。八項注意包括：說話和氣；買賣公平；借東西要還；損壞東西要賠償；不打人罵人；不損壞莊稼；不調戲婦女；不虐待俘虜。

40 Tchop，裘普車站，現位於烏克蘭（Ukraine）境內西部。

41 Nicolás Cristóbal Guillén Batista（1902年7月10日－1989年7月16日），古巴詩人、記者、政治家。

42 Hôtel d'Angleterre，亦稱做英國飯店。

43 Enrico Caruso（1873年2月25日－1921年8月2日），義大利知名男高音歌手。

44 Fidel Alejandro Castro Ruz，指卡斯楚，見註釋9。

45 *El Mundo*，創辦於1901年，結束於1969年，是古巴閱讀最廣泛且最重要的拉丁語系報紙之一。

46 Yoruba，源自西非的民族之一，信奉薩泰里阿（Santería）宗教，擁有許多傳統的祭拜儀式和慶典。十八至十九世紀，約魯巴人被歐洲殖民者販賣至加勒比海當黑奴，將原本的宗教帶過去，雖被迫改信天主教，但仍保留甚至揉合兩者的宗教元素。至此，薩泰里阿信仰已是古巴主要的宗教信仰之一。

47 Frank Lloyd Wright（1867 年6月8日－1959年4月9日），美國建築師、室內設計師、作家、教育家。萊特相信建築的設計應該達到人類與環境之間的和諧，亦即他稱之為「有機建築」的哲學。

48 Le Corbusier（1887年10月6日－1965年8月27日），法國建築師、城市規劃師、作家、畫家，是二十世紀最重要的建築師之一，現代建築運動的激進份子和主將，被稱為「現代建築的旗手」。

49 Louis Isadore Kahn（1901年2月20日－1974年3月17日），愛沙尼亞猶太人，美國建築師、建築教育家。

50 Camagüey，位於古巴中部，是古巴第三大城市，建城於1515年，2008年，卡馬圭舊城被聯合國教科文組織列為世界遺產。

51 Jayne Mansfield（1933年4月19日－1967年6月29日），美國電影女明星。

52 Brigitte Bardot（1934年9月28日－），法國電影女明星，暱稱「BB」，有時也被稱為「性感小貓」。

53 Ernesto "Che" Guevara（1928年6月14日－1967年10月9日），古巴共產黨、古巴共和國和國和古巴革命武裝力量的主要締造者和領導人之一。是阿根廷的馬克思主義革命家、醫師、作家、游擊隊隊長、軍事理論家、國際政治家及古巴革命的核心人物。古巴革命勝利後，任古巴政府高級領導人。

54 Minotaur，希臘神話裡半人半牛的怪物。

55 Alberto Giacometti，見註釋3。

56 Annette Giacometti（1923年10月28日 － 1993年9月19日），瑞士藝術家賈克梅第之妻，兩人1949年結婚，直到1966年賈克梅第過世前，安妮特都是他創作的主要模特兒。

57 Pierre Josse（1908－1984），法國銀行家兼雕塑家。

58 Diego Giacometti（1902年11月15日－1985年7月15日），瑞士雕塑家、設計師。

59 Paul Cézanne（1839年1月19日－1906年10月22日），法國後期印象派畫家。

60 Jan van Eyck（1390－1441），法蘭德斯畫家，北方文藝復興代表人物。

61 Paolo Uccello（1397－1475），義大利文藝復興時期畫家，以其藝術透視之開創性聞名，由於所繪飛禽精緻而有「飛鳥」之稱，其著名作品包括描述《聖羅馬諾之戰》的三聯畫等。

62 Grisons，德文為Graubünden，是瑞士最東部大州。

63 Stampa，比鄰阿爾卑斯山的瑞士東南部小鎮。

64 Queen's reader，此處意指賈克梅第性格與「女王的讀者」一事關聯性，有可能是一本著作、劇作或者一段軼事，詳情不可考。

65 Ernst Haas（1921年3月2日－1986年9月12日），德裔美籍攝影記者，為彩色攝影的先驅。

66 Roméo Martinez，在1950-1960年代擔任知名瑞士攝影雜誌《Camera》的編輯，挖掘並支持許多攝影家，影響二十世紀攝影發展甚為深遠。

67 Robert Doisneau（1912年4月14日－1994年4月1日），法國攝影家，1930年代即手持萊卡相機在巴黎街拍，與布列松同為新聞紀實攝影的先驅。

68 Sarah Moon（1941－），原名Marielle Hadengue，法國模特兒，後於1970年代起成

為時尚攝影家。

69 *Henri Cartier-Bresson, point d'interrogation*，一部關於布列松的紀錄片，片中布列松
 除了談論他對拍照與繪畫的熱情，也分享對各類型攝影的看法。

70 André Kertész（1894年7月2日－1985年9月28日），匈牙利攝影家，以非傳統的攝影
 角度和風格，對後世攝影人發揮深遠的影響。

71 Pythagore（Pythagoras，約西元前570年－495年），古希臘哲學家、數學家和音樂
 理論家。

72 Jean Renoir，見註釋8。

73 Luis Buñuel（1900年2月22日－1983年7月29日），西班牙電影導演、電影劇作家、
 製片人，代表作有《安達魯之犬》、《青樓怨婦》，執導電影手法擅長運用超現實
 主義表現。

74 *La vie est à nous*（*Life is ours*，1936），法國共產黨中央委員會邀請尚·雷諾拍攝的
 宣傳紀錄片。內容展示無產階級如何幫助人民對抗資本主義的情節。

75 *Partie de campagne*（*A day in the country*，1936），內容描述一個在巴黎擁有店面的
 老闆一家人來到鄉間渡假，他的女兒在旅館遇上一個男人，並且與其相戀。影片
 注重對大自然的描寫，既有詩意，又像一幅印象派繪畫。

76 Jacques Becker（1906年9月15日－1960年2月21日），法國電影導演、編劇。

77 Luchino Visconti（1906年11月2日－1976年3月17日），義大利電影與舞台劇導演。

78 Sylvia Bataille（1908年11月1日－1993年12月23日），法國電影女星。

79 *La Règle du Jeu*（*The rule of the game*，1939），場景設定在第二次世界大戰期間，一
 群上流社會人家在法國的一座城堡中遇到他們可憐的僕人，由此反映出階級矛
 盾、社會衝突等形形色色的人性瑕疵。不僅是尚·雷諾的代表作，也被譽為影史上
 最傑出的電影之一。

80 Sologne，位於法國中北部。

81 Marcel Dalio（1899年11月23日－1983年11月20日），法國男演員。

82 Actor's studio，指培養演員和表演技巧的訓練班。

83 music hall，十九世紀末、二十世紀初從巴黎開始流行的歌舞表現形式以及場所，

如著名的「紅磨坊」。

84　Beaujolais，一款產自法國勃根第南部薄萊酒地區的葡萄酒。

85　Louis Pierre Lestringuez（1889年10月17日－1950年12月8日），法國劇作家。

86　Georges Bataille（1897年9月10日－1962年7月9日），為法國哲學家，被視為解構主義、後結構主義、後現代主義先驅。希薇雅·巴塔耶即為其妻。

87　Marlotte（Bourron-Marlotte），位於法國中北部塞納-馬恩省的一座小鎮，也是塞尚、雷諾瓦等印象派畫家造訪過的地方。

88　Marguerite Houllé Renoir（1906－1987），電影剪接師，也是尚·雷諾的伴侶。雖然兩人並未結婚，尚卻讓她冠上夫姓。

89　Dido（1907－1990），尚·雷諾的第二任妻子。

90　*La Tosca*（*Tosca*，1941），改編自義大利作曲家普契尼（Giacomo Puccini，1858－1924）的同名歌劇電影。

91　Karl Koch（1892年7月30日－1963年12月1日），德國電影導演。

92　Jean Gabin（1904年5月17日－1976年11月15日），法國演員與歌手。

93　Antoine de Saint-Exupéry（1900年6月29日－1944年7月31日），法國作家、飛行員，《小王子》的作者。

94　Hanns Eisler（1898年7月6日－1962年9月6日），奧地利作曲家，也是擁有強烈反法西斯傾向的社會運動家。

95　Gabrielle Renard（1878年8月1日－1959年2月26日），印象派畫家雷諾瓦經常合作的法國模特兒，也陪伴他度過病痛纏身的晚年。

96　Jeanne Moreau（1928年1月23日－），法國女電影明星、歌手、劇作家與導演。

97　François Truffaut（1932年2月6日－1984年10月21日），法國電影新浪潮代表人物。

98　Jacques Rivette（1928年3月1日－），法國電影導演。

99　Roberto Rossellini（1906年5月8日－1977年6月3日），義大利新寫實主義電影導演。

100　David Seymour（1911年11月20日　－　1956年11月10日），美國攝影師，綽號秦

（Chim）。他與羅伯‧卡帕、布列松等人，於1947年成立馬格蘭攝影通訊社，1954年卡帕過世後他繼任社長，直到1956年採訪中東蘇伊士運河戰爭時，被埃及游擊隊機關槍掃射身亡。

101 Robert Capa（1913年10月22日－1954年5月25日），匈牙利裔美國籍戰地攝影記者，是二十世紀攝影史上最具代表性的紀實攝影名家，也是馬格蘭攝影通訊社的創辦人之一。他報導過西班牙內戰、中國抗日戰爭、第二次世界大戰等二十世紀重要戰爭，攝有諾曼地登陸知名的「失焦」照片。1954年，在採訪越法戰爭時，因拍照誤入雷區，踩中地雷而被炸身亡。

102 David Schoenbrun（1915年3月15日－1988年5月23日），美國新聞記者。

103 André Breton（1896年2月19日－1966年9月28日），法國作家及詩人，為超現實主義的創始人，其最著名的作品是1924年編寫的《超現實主義宣言》。

104 Place Blanche，位在巴黎市中心偏北的廣場，知名的紅磨坊夜總會就在廣場一側。

105 La Promenade de Vénus，位於巴黎一區的知名咖啡館。

106 Michel Jean-Pierre Debré（1912年1月15日－1996年8月2日），政治家，曾任法蘭西第五共和首任總理，被譽為法國現行憲法之父。

107 Breton，此處指法國西部的布列塔尼地區，但恰巧與布賀東的姓氏同音。

108 Salvador Dalí（1904年5月11日－1989年1月23日），西班牙超現實主義畫家。

109 Saint-Cirq-Lapopie，法國洛特省的一個小鎮，位於法國西南部。

110 Lot，原名奧爾特河，源自奧克語Òlt。法國河流，加隆河右岸的支流。發源於洛澤爾省的塞文山脈，向西在洛特-加隆省的艾古永附近流入加隆河，全長485公里 。

111 Peugeot，法國汽車廠牌，Peugot 404由義大利設計家Pininfarina設計，自1960年推出後深受各界好評。

112 Citroën，法國汽車廠牌，Citroën 2CV自1948年問世，至1990年共生產了數百萬輛。

113 Victor Hugo（1802年2月26日－1885年5月22日），法國浪漫主義作家的代表人物，是十九世紀前期積極浪漫主義文學運動的領袖，法國文學史上卓越的作家。雨果幾乎經歷了十九世紀法國的所有重大事變。一生創作了眾多詩歌、小說、劇本、各種散文和文藝評論及政論文章。

114　Jules Lequier（1814年1月30日－1862年2月11日），法國哲學家。

115　Charles Baudelaire（1821年4月9日－1867年8月31日），法國偉大詩人，象徵派詩歌之先驅，現代派之奠基者，散文詩的鼻祖。代表作包括詩集《惡之華》及散文詩集《巴黎的憂鬱》。

116　Robert Capa，見註釋101。

117　Georg Eisler（1928年4月20日－1998年1月15日），奧地利畫家，父親漢斯·艾斯勒（見註釋94）為歐洲知名音樂家，也是德意志民主共和國（前東德）國歌《從廢墟中崛起》的作曲者。

118　René Descartes（1596年3月31日－1650年2月11日），法國哲學家、數學家、物理學家，他是二元論唯心主義者的代表人物，傳下「我思故我在」（Cogito ergo sum）哲學名言，有近代科學的始祖和十七世紀歐洲哲學巨匠的稱號。

119　*Discours de la method*（*Discourse on the Method*），笛卡爾於1637年出版的哲學論著。

120　*Dioptrique*（*Dioptrics*），笛卡爾對於光學折射定律提出的論證一文，收錄在《方法論》一書。

121　Martine Franck（1938年4月2日－2012年8月16日），比利時紀實和肖像攝影師，馬格蘭攝影通訊社成員，攝影大師亨利·卡提耶-布列松的第二任妻子，也是布列松基金會聯合創始人之一。

122　指法文版原書《*L'imaginaire d'après nature*》。

123　Louis Aragon（1897年8月3日－1982年12月24日），法國詩人、小說家、編輯。

124　Le Paysan de Paris，一本描述巴黎各個地區的超現實主義著作，第一版於1926年發行。

125　指法文版原書第83頁，即本書〈各位先生〉一文。

126　*Cahiers de la photographie*，1981年成立的法國攝影雜誌，主要刊登當代攝影的相關評論，於1990年停刊。

127　Sorbonne，最早的巴黎大學，創立於十三世紀，原為神學院，今為巴黎第四大學，也是巴黎大學中最負盛名的一所。

128　*Le Monde*，法國的大報，立場公認較客觀，也是法語系國家最具影響力的報紙。

國家圖書館出版品預行編目 (CIP) 資料

心靈之眼 / 亨利‧卡提耶 - 布列松（Henri Cartier-
Bresson）著；張禮豪、蘇威任 譯．
-- 二版．-- 新北市：原點出版：大雁文化事業股份有
限公司發行，2023.12
128 面；14×21 公分
ISBN 978-626-7338-46-9 (精裝)
1. 攝影 2. 文集
950.7 112017809

心靈之眼【經典珍藏版】

布列松談攝影的決定性瞬間
L'imaginaire d'après nature

作者	亨利‧卡提耶 - 布列松（Henri Cartier-Bresson）
譯者	張禮豪、蘇威任
審訂	蘇威任、吳莉君、吳佩芬
封面設計	永真急制
內頁構成	林秦華
編輯	Chienwei Wang
業務發行	王綬晨、邱紹溢、劉文雅
行銷企劃	蔡佳妘
主編	柯欣妤
副總編輯	詹雅蘭
總編輯	葛雅茜
發行人	蘇拾平

出版　　原點出版 Uni-Books
　　　　Facebook: Uni-Books 原點出版
　　　　Email: uni-books@andbooks.com.tw
　　　　新北市 231030 新店區北新路三段 207-3 號 5 樓
　　　　電話：(02) 8913-1005　傳真：(02) 8913-1056

發行　　大雁出版基地
　　　　新北市 231030 新店區北新路三段 207-3 號 5 樓
　　　　24 小時傳真服務 (02) 8913-1056
　　　　讀者服務信箱 Email: andbooks@andbooks.com.tw
　　　　劃撥帳號：19983379
　　　　戶名：大雁文化事業股份有限公司

初版一刷　2014 年 08 月
二版一刷　2023 年 12 月
定價　　　460 元
ISBN　　 978-626-7338-46-9

為忠於原著精神,繁體中文版應布列松基金會(Fondation Henri Cartier-Bresson)要求,文字翻譯自法國Fata Morgana出版社出版《L'imaginaire d'après nature》(1996年)一書,呈現最原味的布列松書寫。本書英文版由美國Aperture出版社出版(1999年),將書名更改為《The Mind's Eye》,繁體中文版的書名、目錄及圖片皆應基金會要求,與英文版一致。